翡翠玉石

─正義─

許金亮 著

中華書局

目錄

零　緣起⋯⋯⋯⋯⋯⋯⋯⋯⋯⋯⋯⋯⋯⋯⋯⋯⋯⋯⋯⋯⋯⋯ 001

壹　信仰：定義翡翠和玉石的歷史性意義⋯⋯⋯⋯⋯⋯ 015

01　玉石權力⋯⋯⋯⋯⋯⋯⋯⋯⋯⋯⋯⋯⋯⋯⋯⋯ 017

02　世無翡翠⋯⋯⋯⋯⋯⋯⋯⋯⋯⋯⋯⋯⋯⋯⋯⋯ 019

03　終究人禍⋯⋯⋯⋯⋯⋯⋯⋯⋯⋯⋯⋯⋯⋯⋯⋯ 020

04　化工玉石⋯⋯⋯⋯⋯⋯⋯⋯⋯⋯⋯⋯⋯⋯⋯⋯ 023

05　天然玉石⋯⋯⋯⋯⋯⋯⋯⋯⋯⋯⋯⋯⋯⋯⋯⋯ 025

06　玉石法規⋯⋯⋯⋯⋯⋯⋯⋯⋯⋯⋯⋯⋯⋯⋯⋯ 027

07　玉石文化⋯⋯⋯⋯⋯⋯⋯⋯⋯⋯⋯⋯⋯⋯⋯⋯ 031

貳 當我們在講翡翠的時候在講甚麼

01 漢語「翡翠」的由來 …… 035

02 思考翡翠 …… 038

03 網絡「翡翠」 …… 040

04 翡翠網絡定義的陰謀 …… 043

05 甚麼才是真正的翡翠 …… 054

06 翡翠的真正等級和品質評價標準的定義 …… 065

07 翡翠的綜合價值 …… 070

叁 當我們在講玉石的時候在講甚麼 …… 099

01 謬誤的玉石現行評定標準 …… 109

02 甚麼才是真正的玉石 …… 112

肆 跋 …… 115

…… 127

零

緣起

為取得翡翠的世界性根本理論基礎，許金亮博士及其團隊遠赴歐洲和東南亞各國，通過近三十年的科學論證，最終找到了翡翠的根本溯源，重新定義了翡翠和玉石的科學屬性，為人們真正地認識翡翠和了解玉石提供了正確的科學思想和理論基礎，為傳統中華玉石文明和世界翡翠文化開創了一個嶄新的文明篇章，為珠寶翡翠玉石行業及其文化的發展作出了傑出的貢獻。

通過許金亮博士綜合、系統、深入、務實地研究，珠寶玉石領域的從業者和科學家們終於真正認識到了翡翠和玉石的本質區別，認識到了翡翠和玉石的本原和價值不同，最終用事實和科學確立了翡翠為世界八大寶石的地位。

許金亮博士指出，翡翠因其更加美麗、稀少、耐磨、體大，極具觀賞性和佩戴性，應該成為公認的八大寶石之首，因為其價值和收藏價值、價格與保值價格、需求與變現的簡易度和快捷性，已遠遠超越了傳統的鑽石和其他寶石。

鑽石在全球範圍均有發現，而翡翠卻只在緬甸霧露河流域發現，鑽石每年都在不停地產出，而翡翠卻在一百多年前就已經在地球開採枯竭，不可再生。

當現實社會中「一顆恆永久」的鑽石製品自購買後就很難再賣出去成為普遍現象後，翡翠卻以越老越值錢、買賣循環快速、需求遠遠超越供給而為人們追捧。

正因為翡翠的珍貴和美麗多彩，正因為翡翠給人予高貴的珠光寶氣之感，所以許金亮博士正確建立的翡翠和玉石定義，直接補填了世界珠寶玉石學說的空白，為翡翠的唯一性、獨立性、價值性、實用性提供了重要的科學理論依據，對世界珠寶翡翠玉石行業的市場產業化規範做出了不可磨滅的歷史性貢獻。

許金亮博士通過本書對翡翠和玉石的定義進行了科學的闡述，對翡翠和玉

石的礦物形成起源追溯、對翡翠和玉石的人類文明歷史深研、對翡翠和玉石的資源現狀、對翡翠和玉石的實用性和價值性進行了全面論述，這必將對未來世界珠寶翡翠玉石文化的發展、對全球奢侈品市場行業的重新洗牌和形成產生深遠的歷史影響。

站在人文歷史和未來市場的高度上，許金亮博士為更好地對翡翠和玉石進行規範，結合翡翠及玉石的世界文明史和現狀，他對翡翠的歷史及文化進行了高度的提煉總結，並在尊重國際歷史、符合中華文化、基於科學論證的基礎上，提出了自己的科學觀點，許金亮博士的這些觀點得到了行業各界專家及相關領域學科家的公認，由此，許金亮博士通過系統的科學論證後，正式提出了確立了翡翠和玉石名稱的國際標準：

翡翠

中文通用學術名稱：翡翠

英文通用學術名稱：JADEITE

因為翡翠的歷史性、商業性，許金亮博士建議翡翠中文商業和民間通俗名稱也可稱為：清翡、清翠、清翡翠，而翡翠的英文名稱也可以稱為：FEICUI 或者 QINGJADEITE。

注：

1) 翡翠是中國讀音的直接譯音。

2) 因為中國的翡翠文化主要集中在清代，也完全發揚、結束於清代，故使用中國文化文明的字義為翡翠的中、英文定義，是為國學主權文化的傳承和創造。

玉石

中文通用學術名稱：玉石

英文通用學術名稱：BOWLDER

因為玉石的歷史性、商業性，許金亮博士建議玉石中文商業和民間通俗名稱也可稱為：玉、硬玉、軟玉，英文名稱也可以稱為：NEPHRITE。

許金亮博士明確指出，本書之所以棄用 Jade 這個英文單詞作為玉和翡翠的譯名，主要是因為這個譯名和中國文化的翡翠及玉石沒有本質關聯。

Jade 一詞並不適用玉的中文譯詞，更不合適用於翡翠，是因為 Jade 一詞是來源於西班牙。當年西班牙帝國侵略墨西哥時，將他們從墨西哥掠奪來的

玉起名為 Piedabeijiade，而中國將這個詞的最後一個 jade 翻譯為玉是完全錯誤的，因為這個詞和中國的玉石及翡翠根本沒有任何關係。

由於翡翠是地球上唯一的天外隕石級寶石，而且是作為人類日常奢侈飾品出現的，且並非地球原生礦物質，所以翡翠作為隕石級的稀有寶石，具備更加多重的價值。

正因為翡翠是隕石，翡翠所含的主要成分是鈉鋁輝石，而鈉鋁輝石屬於月球上才有的礦物質，地球上不可能生成，所以，鈉鋁輝石是到目前為止科學公認的、僅存在於月球的非地球原生礦物質。

所以，翡翠是具有宇宙能量的因數，是可以將星際能量進行互換傳送的物質，翡翠所散發出的能量是接收了宇宙暗能量的物質，而翡翠這些特性早已經在古人及占星學的多種歷史文獻中得到證實，翡翠寶石存在內在的能量，而這

些能量是吸收了特定宇宙星系所幅射散發出的時空能量。

在中華傳統醫典中，玉石和翡翠治病、健身、驅邪的藥理性均有記載，並且運用至今，特別在中國歷史名醫李時珍和華陀的醫典中，詳細記載了玉石和翡翠可以通腎經、肝經、心經健康體魄的功效，並且表明了玉石和翡翠對人的靈魂魄氣、神志意覺均有重要的通靈影響，所以說，佩戴翡翠對人的身體、生活、運氣等可以直接產生影響。

《本草綱目》記載：玉屑是以玉石為屑。氣味甘平無毒，並稱玉是人體蓄養元氣最充沛的物質。主治除胃中熱，喘息煩滿，止渴，屑如麻豆服之，久服輕身長年。能潤心肺，助聲喉，滋毛髮。滋養五臟，止煩躁，宜共金銀、麥門冬等同煎服，有益。

從古代醫典中我們可以看到，玉石和翡翠不僅僅被用於觀賞，還在醫用、

養生方面具有很好的療疾和保健作用。

而現代科學同樣證實了翡翠和玉石中不僅含有多種對人體有益的鈣、硒、錫、鋅、銅、鐵、錳、鎂、鈷、鉻、鎳、鋰、鉀、鈉、鈦等微量元素，還可以產生特殊的光電效應，形成特殊的電磁場，與人體自身的生物磁場諧振，從而提升人體的新陳代謝，提高人體的各項生理功能。

高品質的玉石特別是高品質翡翠，其本身含有多種微量元素，通過長期佩戴，能通過皮膚讓人吸入，從而平衡人體的各項功能，達到祛病保健的自然功效，如果佩戴在穴位上，翡翠和玉石的電磁場還能刺激經絡，達到疏通經絡、蓄積元神、養保精氣的最佳效果。

以上這些已經為現代自然科學和中華文化歷史所公認。

而為了再次證實寶石和翡翠的這些功能的存在，美國科學家用特定的波段

反射寶石翡翠周圍被吸收的能量，直接證實了寶石翡翠被激發後所釋放的能量對人類身體心靈的正向影響非凡。

通過研究結果，美國醫學家根據寶石翡翠的原理，研發出了人類歷史上首件被美國食品藥品監督管理局獲批上市的可穿戴量子醫療器械，用於治療失眠、高血壓等疾病。

相信隨着本書重新定義翡翠和玉石的特性及本質區別，有助於人們正確地認識翡翠和玉石，規範翡翠和玉石行業的產業規範，最終讓繽紛斑斕、美麗靈動、溢彩流光、晶瑩剔透、具備健康能量的翡翠首飾真正成為人們快樂生活的星光點綴，成為人們觸摸宇宙時空的健康大益，成為人們財富保值增值的恆久資產。

也相信隨着本書重新定義翡翠和玉石的特性及本質區別，讓玉石真正回歸

到正確的商業道路，讓擁有可開採資源、同樣美麗光彩的玉石成為頂級現代藝術作品，成為普通大眾可以把玩、佩戴、擺設的高檔收藏，因為玉石所包含的礦物成分，也讓玉石具備了含蓄溫潤、柔和蘊藉的陰陽益壽的健身和喜慶，有助於人們通過玉石傳承中華玉文化，開創未來新的生活快樂篇章。

本書著撰的重要意義和目的，還在於要通過本書對翡翠和玉石的重新定義，讓人們知道，人為化學加工酸洗、注膠、染色、鍍膜的翡翠和玉石不屬於天然翡翠和玉石的範疇。

因為化學加工酸洗、注膠、染色、鍍膜的所謂翡翠和玉石首飾品應該歸於造假，並適用於國家假冒偽劣法律規制的範疇，主要原因是化學加工酸洗、注膠、染色、鍍膜的翡翠和玉石首飾品對人體具備危害性，而化學加工酸洗、注膠、染色、鍍膜的翡翠和玉石首飾品已經失去了翡翠和玉石本原價值的基本

意義。

其實，真正的翡翠，是沒有任何人會捨得拿去進行酸洗、注膠、染色、鍍膜的，因為只要是翡翠，無論成色品質如何，都是市場非常稀缺的，只要是翡翠，無論成色品質如何，天然的翡翠加工成為首飾後，都價值不菲，一件難求。只要是天然翡翠，沒有人會拿去進行化學加工處理，因為這樣的話，就是將價值連城的翡翠人為處理為只價值幾十元的工藝品了，相信不會有人這樣去加工，而商家更加不會，沒有人願做賠本買賣。

所以，目前整個市場上，凡是酸洗、注膠、染色、鍍膜的所謂翡翠，其實都不是翡翠原料，也不可能使用翡翠原料。事實上，翡翠原料很難在市場上買到，只要是酸洗、注膠、染色、鍍膜的，百分之百是用品質較差的玉石和石英（石英目前已經被中華人民共和國珠寶玉石標準列為天然玉石範圍了）加工的

有毒工藝品。

許金亮博士認為，中國目前珠寶玉石國標推薦標準，對翡翠和玉石定義的原則性錯誤應該及時修改，因為標準制定的機構本來是應該通過國家推薦標準的制約，將危害人身健康的化學加工酸洗、注膠、染色、鍍膜的翡翠和玉石首飾品清除於珠寶玉石之外，保障人民身體健康，保證商業市場行業公平交易，但事實是，中國目前珠寶玉石國標推薦標準將化學加工酸洗、注膠、染色、鍍膜的翡翠和玉石首飾品全部列為了天然玉石的系列。

希望通過本書的論述，可以為翡翠和玉石的科學研究和行業標準的制定、為人們消費翡翠和玉石提供可鑒之處。

二○一八年五月五日

◆

壹

信仰：定義翡翠和
玉石的歷史性意義

世界上目前研究珠寶玉石的機構和團隊已經有無數，而以玉石、寶石、鑽石、珍珠等名列「珠寶玉石」名錄的珠寶玉石品類繁多，這些珠寶玉石在全球各地均有產出，直到現在也每年都在開採和加工生產，而每年在世界範圍內還有新的玉石礦被發現，但是唯獨翡翠礦資源已經在地球上絕跡。

中國是全球玉石儲量和出產相對比較富集的地方，於是加工和使用玉石製品、首飾就形成了東方文化的典型特徵，中華文化自上古到現在近六千年，人們唯獨鍾愛翡翠和玉石，無論是帝王還是平民，都將翡翠和玉石作為財富和地位的象徵。

01 玉石權力

從中國舊石器時代的紅山文化，到新石器時代的良渚文化再到大清帝國，我們從古代先人製作的精美玉器中看到了翡翠和玉石作為華夏文明的璀璨經典，同時看到了翡翠和玉石作為主要的祭祀製品向實用皇家桌、椅、裝飾擺件、印章、餐飲用具的發展，這主要得益於翡翠和玉石的個體較大，特別是玉石的數量較多，完全可以充分地運用於這些玉器物件的製作。

自漢代以後，特別是明代開始，上好的玉石材料就被逐漸加工製作為祭祀專用品和人們日常佩戴飾品，其價值和價格陡然改變，以至於優等的玉石至為搶手，供不應求，加之帝王的喜愛，導致了很多玉石只能為中國歷代皇家擁有，平民難得一見，甚至平民不能擁有。

這些歷代帝王皇室專用的玉石中，以華夏地區本地產的和田白玉、墨玉、黃玉等玉石最為常見，特別是帝王皇室，也幾乎就只用這三種玉，而無其他現在稱之為玉的玉石。

所以，歷史上出現了秦代之後再無黃玉，漢代之後再無白玉，乾隆之後再無墨玉的絕唱現象，因為這些帝王喜愛玉石，就不允許其他人使用，直至將這些稀有的玉石開採絕跡，帝王用獨霸這些玉石的空前絕後行為，來彰顯自己權力的至上，來象徵自己地位的顯赫。

02 世無翡翠

上文說到，經過幾千年的開採，這些真正的、代表東方文化的玉石資源已經被開採得所剩無幾了，所以進入新中國，特別是改革開放後，隨着玉石的需求量陡增，商業社會對這些所剩無幾的玉石礦石產區再次用現代機械大規模開挖，直到將玉石挖成極少礦物的稀罕品。

通過大量破壞性的開採，中國所處的國家地理疆域幾乎很難再找到上好的玉石了，所以從二十世紀九十年代開始，中國的珠寶玉石標準出臺，人為地將玉石的定義範圍擴大，而因為翡翠資源早已滅絕，中國的珠寶玉石標準竟然順帶錯誤地將翡翠歸納為玉石範疇，於是就從此形成了中國珠寶翡翠玉石文化的歷史斷層，導致了中國大地從此再無國家標準認可的真正翡翠。

03

終究人禍

中國的珠寶玉石標準制定的錯誤，釀成了中華民族翡翠文化和中國國家歷史財富的一大浩劫。

就這短短的時間內，真正的翡翠從此在中國蒸發消失，取而代之的是現代大量開採的緬甸山料玉石來擴充翡翠的市場，經過短短幾十年的時間，現在的緬甸山料玉石徹底消滅了中華傳統財富的翡翠。

於是，無論是商業還是民間，人們都傻傻地分不清玉石和翡翠，結果造成了只要是玉石都叫翡翠的千古奇觀。

由於玉石市場在國家規制標準的錯誤指導下，範圍擴充了的玉石市場加大了緬甸玉石的瘋狂開採，而這種毀滅性的開採，導致了緬甸玉石資源的迅速枯

竭化，並給玉石產地帶來了人為的、災難性的生態破壞，導致了玉石產地成為了全球第二次世界大戰後唯一沒有結束戰爭的長期戰亂地區，那裏的人們不但沒有因為開採玉石而過上好的生活，反而生活更加貧窮，生存更加危險。

而二〇一七年國家珠寶玉石標準的出臺，再一次人為地、更大範圍地擴大了玉石的定義範圍，讓原本不是玉石的各種礦石石頭也變成了玉石，讓不是翡翠的玉石和造假產品成為了國家標準定義的天然翡翠。

所有這些原因集合到了一起，以致讓現代的人們越來越糊塗，人們徹底不知道甚麼是玉石，更不知道甚麼是翡翠了。

翡翠和玉石定義的模糊，加速了玉石產業的夕陽化，因為人們不再認識玉石、不再敢相信玉石，以致讓千百年來在中國老百姓眼中是保值甚至保命的玉石和翡翠財富維繫體系終於坍塌。

現在的普通大眾已經不再以擁有玉石和翡翠為財富了，而根本不懂玉石的人們也僅僅只是隨機購買點便宜的玉石送人和簡單佩戴而已。

04 化工玉石

由於國家正式確定經過化學酸洗漂泊、注膠、染色、鍍膜的所謂玉石和翡翠為天然玉石（在二〇一七年被珠寶玉石標準定義），這些會對人體產生極大危害性的工業化產品讓人們糊塗和恐懼，於是消費翡翠和玉石的最大消費群體消失了，留下來的只是高端翡翠和玉石的消費個體的存在，而高端的翡翠又重金難求，從而最終導致了玉石和翡翠離開了普通大眾的傳統價值視線，中國玉石商業產業化和中國翡翠文化產業化的前景也就隨之夭折了。

雖然玉石和翡翠的本身並不會因為人為的修改玉石標準而失去原本的光澤，但是由於人為地擴大玉石範圍，將原本不屬於玉石的石頭劃為了玉石範圍，玉石資源突然間變得龐大，導致了原本是珍貴手工藝藝術製品的寶石首

飾，一瞬間，變成為了大規模工業化生產的玉石產品，於是，玉石市場上只要是賣玉石製品的都叫翡翠了。

05 天然玉石

由於工業開採和生產的玉石增多，玉石的價格和價值直線墜落，玉石首飾和工藝品名目繁多、良莠不齊，而為了讓這些達不到翡翠級別的所謂玉石達到翡翠的美觀度，黑心商業工廠作坊竟將這些原本是石頭或者低檔玉石的礦石經過劇毒化學酸洗、注膠、染色、鍍膜進行造假，以欺騙消費者牟取暴利為目的進行工業化加工。

我們翡翠科研團隊認為，在玉石本來就稀少得可憐的狀況下，國家珠寶玉石標準卻人為地將翡翠歸納為玉石的範圍本身就是一個重大的錯誤。

然而，令世人震驚的是，國家珠寶玉石標準竟然將這些工業化處理加工的礦石，合法寫入了中華人民共和國珠寶玉石法規標準中，並定義為「天然

玉石」，這是一個更加嚴重的錯誤，這種錯誤不僅將給人們的身體健康帶來危害，還會讓中華民族最經典燦爛的玉石文明從此沒落。

06 玉石法規

基於上述現象，我們翡翠科研團隊建議制定標準的機構應及時修改和改正這個重大、涉及國家法制尊嚴和人民利益的錯誤。

因為根據科學研究，天然翡翠，只要經過化學酸洗、注膠、染色、鍍膜後，其物理結構就會發生根本的變化，其密度、硬度和折光率永遠不可能達到國家珠寶玉石標準所規定的平均 3.33、6.5、1.66 的值，而其他物理指標也完全不可能符合天然玉石和翡翠的標準。

既然經過酸洗、注膠、染色、鍍膜的礦石永遠不可能達到天然玉石的物理指標，更不可能達到國家珠寶玉石標準自己規定的檢測數值，那為甚麼國家珠寶玉石標準還要強行將經過酸洗、注膠、染色的礦石定義為天然玉石和翡

翠呢？

我們翡翠科研團隊認為，這個問題沒有辦法回答，也許只有制定標準和檢測的人員自己才能回答了，但是無論這些人員如何回答，事實是二〇一七國家珠寶玉石標準不僅違背基本的科學，也有悖於國家的相關法律規定。

中華人民共和國刑法將生產者、銷售者在產品中摻雜、摻假，以假充真，以次充好或者以不合格產品冒充合格產品，以假充真，偽造劣質偽劣產品，將品質低劣或者失去使用性能的產品進行銷售的行為確定為：生產、銷售偽劣產品罪。

我們翡翠科研團隊認為，使用劇毒化學物質將天然礦石經過酸洗漂白、注化學膠、染化學色、鍍膜，最後變成可以欺騙消費者的有毒首飾翡翠和玉石，是違反國家刑法的行為，應該制止，並應該受到法律的制裁。

通過酸洗漂白、注化學膠、染化學色、鍍膜生產出來的「翡翠和玉石」產品，屬於製售假冒偽劣商品，嚴重危害消費者的合法權益，有關部門應當依法嚴厲打擊，因為製造酸洗漂白、注化學膠、染化學色、鍍膜生產出來的「翡翠和玉石」產品，是法律上規定的：「主觀方面表現為故意，一般具有非法牟利的目的。」

我們翡翠科研團隊隊證明，對玉石或者一般礦石進行酸洗漂白、注膠、染色、鍍膜的商業行為，已經違反了《中華人民共和國產品質量法》、《中華人民共和國標準化法》、《中華人民共和國計量法》、《工業產品品質責任條例》以及有關省、自治區、直轄市制定的關於產品品質的地方性法規、規章等。

但是，化學酸洗漂白、注膠、染色、鍍膜的行為本來應該是法律制止的違法行為，卻被國家珠寶玉石標準列為合法的天然玉石，近六千年的華夏玉文明

史被不到幾十年歷史的國家珠寶玉石標準改寫，不僅人為地造成了東方寶石文明的最大浩劫，還因為國家珠寶玉石標準人為地將化學處理的有毒石頭變成了玉石和翡翠，給消費者帶來了科學認知盲區及巨大的身體危害。

07 玉石文化

因為國家珠寶玉石標準制定的嚴重錯誤，使人們從此不再知道甚麼是玉石，更不知道甚麼是翡翠了，這對於全世界玉石和翡翠的唯一消費大國中國是一個人為的災難，而由於人們對玉石和翡翠心懷畏懼，不懂玉石和翡翠的人就不會去主動購買玉石和翡翠了，不買玉石和翡翠的人多了，導致了翡翠和玉石這個行業從東方寶石的神壇劇然跌落，中國流傳了近六千年的玉文化從華夏文明中漸漸離開了中國人的視野，到今天，玉石終於不再是中國人的至寶。

正因為出於對華夏歷史文明的敬畏，正因為出於對中國傳統文化的傳承，正因為對中華民族財富的堅守之心，我們著下此書，以期讓人們真正認識到翡翠的珍貴，讓千金難求的翡翠再次成為中國人民的財富，讓玉石成為更多的老

百姓可以佩戴的東方之寶。

雖然二〇一七版的中華人民共和國珠寶玉石標準改變不了世界的已有認知、改變不了國際的公認、改變不了中華民族的歷史，但是因為國家珠寶玉石標準的錯誤定性，還是將中國人的僅有的一點可以稱之為國家和民間共同財富的資產從強制權力上人為地毀滅殆盡，不留任何餘地。

玉石文化、翡翠文化從來就是東方人的文明範疇，從來就是中國人的財富至寶，所以我們翡翠科研團隊認為，保衛歷史文化傳承、保衛中國人民的財富不被蒸發，是每一個有良心的中國人應該為之去戰鬥的真理，而這場事關中華民族整體文化和資產利益攸關的真理之戰要取得勝利，首先就需要從根本上認識和認清玉石和翡翠的人文歷史，就需要從根本上認識和認清玉石和翡翠的本質。

所以，將翡翠和玉石進行中國人自己的國家標準的明文定義，才是真正對翡翠和玉石的科學定義，這才是讓中華民族再次偉大而做出的文化盛舉。

貳

當我們在講翡翠
的時候在講甚麼

現在的中國國家珠寶玉石標準主要參照美國珠寶學院制定的玉石標準，而美國珠寶學院只是一家私人機構，並不是美國國家標準，更不是國際世界的標準。

因為緬甸產的翡翠在清代光緒繼位時就已經開採殆盡，而美國珠寶學院其玉石標準的一項中的玉石，主要是採用緬甸現代採集的山料玉石物理數值為依據制定的，所以美國珠寶玉石標準採集的樣品僅僅只是緬甸現在的玉石，並不包含原產地為緬甸的翡翠，這點，在中國科學家直接問詢美國珠寶學院時已經得到明確回答。

至於中國的玉石和翡翠標準為甚麼要採用美國私人機構的標準為國家珠寶玉石標準，誰也說不清楚，唯一可以解釋的就是：中國可能沒有自己的科學水準、沒有自己地質技術能力來研究玉石和翡翠以及其他珠寶。所以，中國的有

關專家只能借用參照國外私人機構的學術結果來作為標準了。

當然，對於國外真正的科學家所得出的正確世界公認結果，中國社會參照和直接運用也不是不可以的，但是真正對翡翠進行直接科學鑒定實驗的國際科學公認的，目前只有法國科學家的學術成果，其成果就是目前世界通行採用的最正確的標準。

01 漢語「翡翠」的由來

一八六〇年，英國和法國聯軍侵入大清國，從大清國的圓明園搶掠了眾多的中國玉器珍寶，其中就有一批清代帝王皇室專用的東方寶石翡翠。

受當權者委託，法國礦物學家 EAMOUR 於一八六二年對這些從中國搶掠而來的翡翠玉石藝術品進行了嚴格的科學研究、實驗檢測，經過檢測，正式對產自緬甸的、含鈉鋁輝石（$NaAISi_2O_6$）礦物 ≥ 80% 的寶石首飾定名為 Jadeite，而對含閃石類礦物的和田玉藝術品定名為 Nephrite。

在法國對翡翠進行名稱定義後，日本的學者又根據兩者的硬度差別，將 Nephrite 翻譯為軟玉，將 Jadeite 翻譯為硬玉。

因為日本也使用漢字，而日本這個國家和皇室政權已經存在了一千八百多

年，一直沒有改變過，直到現在，日本的皇室還是一千八百多年前的皇室傳承，日本的國家還是日本。而日本因為其國家文明上千年不變，這樣的文化優勢，加上日本國家政權上千年穩定不改的優勢，成功影響和壓制了中國大地走馬燈式的更迭政權和國家的劣勢，在玉石和翡翠領域改變了中國的歷史翡翠和玉石文明，而中華民族只能在落後、戰亂、混沌中自然地、默默地接受外來文化的洗禮。

中國在僅這一百多年間，就已經從大清國變為中華民國，又從中華民國變為中華人民共和國，不僅國家版圖發生了變化，國家的名字和政權都發生了完全的改變。所以，由於日本文化先入為主的歷史原因，中華人民共和國就自然地按照已有慣例將日本人已經翻譯的 Nephrite 及 Jadeite，用漢字「硬玉」和「軟玉」作為中文名稱沿用至今。

02 思考翡翠

我們翡翠科研團隊認為，由於歷史形成的斷層造成的文化錯誤，中國和中國人不能永遠的繼續生活在錯誤之中，中國人明明有自己的文化、文明史，中國人明明有自己的科學研究機構，中國人明明有自己的玉石和翡翠文明歷史，有自己的專家、學者和研究機構，為甚麼非要抄襲和盜用外國人的定義，為甚麼偏偏要用與中國有着不同歷史的日本文明來給我們的中國文明定義呢？

我們翡翠科研團隊認為，也許這是一個民族的悲哀，但是這也是一個民族應該覺醒的時候了。

雖然對翡翠和玉石的定義，看似係不關乎國家大礙的小事，但是其實是關係民族存亡的生死大事。

因為每一個國家滅亡，首先是文化的沒落，這和中國造不出一枚小小的晶片被美國掐脖子一樣，不是我們中國沒有能人和高人，不是我們國家的科學家不行，而是我們這個民族逆來順受慣了，是我們這個國家的中國人已經適用拿來主義慣了，由於這些習慣，讓今天的我們毫無創新奮鬥精神和進取思想。

翡翠和玉石的定義，可能對於很多官員來說是不值得一提的小事，可能對於很多中國無知無畏的專家來說不足掛齒，但是，我們認為，對翡翠和玉石的定義不是小事，而是國家和民族對外來文化侵略的大決戰，是國家大事中的要事。

因為，翡翠和玉石的定義不僅事關中國文化主權的維護，事關華夏文明的傳承，事關中國人民的尊嚴和立場，還事關中華民族的崛起與再次偉大。

我們翡翠科研團隊認為，我們中國人，不能再懶惰、不能再麻木、不能再

無所作為、不能再事不關己高高掛起了。對於世界強權和在先文化強加給我們中國的任何文化陷阱、任何不平等、任何不公證，我們都要敢於面對，敢於打破，敢於再造和創造，這樣的中國和中國人，這樣的中華和中華民族才能贏得世界的尊重！

03 網絡「翡翠」

翻開各種網絡百科和介紹，我們看到的關於翡翠和玉石的漢語定義，都是張冠李戴、亂七八糟的，更重要的是沒有一個正確的定義是中國人自己書寫的，而所有歪曲翡翠和玉石定義的內容，又全部是中國人所為。

所以我們要改變，我們不能再習慣於做文化的奴役，不能再聽從和接受外人給予我們的中國文化。

比如說翡翠的定義，在中國的網絡百科上查詢，全部都是模糊的敘述，無論是哪個公司的搜索引擎全部如此，都是沒有說明白甚麼是翡翠。

這些在中國大陸境內搜索到的翡翠和玉石的定義，複雜拗口、自相矛盾，普通大眾永遠看不懂也看不明白，而有一定專業知識及翡翠愛好者查看時，也

是一頭霧水，總覺得對翡翠的描述是在混淆翡翠概念，故意讓人分不清楚甚麼是翡翠、甚麼是玉石，甚至讓人直接不知道哪些石頭是玉石，哪些石頭不是玉石。

中華人民共和國國家標準珠寶玉石將翡翠人為錯誤地定義在天然玉石裏面，其標準對翡翠的定義是這樣的：

玉石

礦物（岩石）名稱。

主要由硬玉或者由硬玉及其他鈉質、鈉鈣質輝石（如綠灰石、鈉鉻灰石）組成，可含有少量角閃石、長石、鉻鐵礦等。

而中國境內主要搜索網站搜索的介紹定義如下。

（一）搜狗百科「翡翠」條

在搜狗百科輸入翡翠一詞，查詢結果是：

翡翠（石質玉級多晶集合體）。

翡翠（Jade）習慣上亦稱為緬甸玉，是緬甸出產的硬玉，日本、俄羅斯、墨西哥、美國加州等地也有少量產出硬玉（Jadeite）。

1 翡翠的定義是：

從廣義上講翡翠是指具有商業價值，達到寶石級硬玉岩的商業名稱，是各種顏色寶石級硬玉岩的總稱。

狹義的翡翠概念是單指那些綠色的寶石級硬玉岩。

地質學稱翡翠為以硬玉礦物為主的輝石類礦物組成的纖維狀集合體，並主要是以Cr（鉻）為致色元素的硬玉岩。達到寶石級的翡翠單從組分上講，非常接近硬玉的理論值。

翡代表紅色，翠代表綠色。是一種最珍貴、價值最高的玉石，被稱為「玉石之冠」。還由於深受東方一些國家和地區人們的喜愛，因而被國際珠寶界稱為「東方之寶」。

2 翡翠的基本特徵是：

(1)化學成分：鈉鋁硅酸鹽——NaAl〔Si₂O₆〕，常含Ca、Cr、Ni、Mn、Mg、Fe等微量元素。

(2)礦物成分：以硬玉為主，次為綠輝石、鈉鉻輝石、霓石、角閃石、鈉長石等。

(3) 結晶特點：單斜晶系，常呈柱狀、纖維狀、氈狀緻密集合體，原料呈塊狀次生料為礫石狀。

(4) 硬度：6.5─7。

(5) 解理：細粒集合體無解理；粗大顆粒在斷面上可見閃閃發亮的「蠅翅」。

(6) 光澤：油脂光澤至玻璃光澤。

(7) 透明度：半透明至不透明。

(8) 相對密度：3.30─3.36，通常為3.33。

(9) 折射率：1.65─1.67，在折射儀上1.66附近有一較模糊的陰影邊界。

(10) 顏色：顏色豐富多彩，其中綠色為上品，按顏色可分為三種類型。

(11) 發光性：淺色翡翠在長波紫外光中發出暗淡的白光螢光，短波紫外光下無反應。

（二）百度百科「翡翠」條

在百度百科輸入翡翠一詞，查詢結果是：

翡翠（石質玉級多晶集合體）。

翡翠（jadeite），也稱翡翠玉、翠玉、緬甸玉，是玉的一種。

1 翡翠的正確定義是：

以硬玉礦物為主的輝石類礦物組成的纖維狀集合體。但是翡翠並不等於硬玉。翡翠是在地質作用下形成的達到玉級的石質多晶集合體，主要由硬玉或硬玉及鈉質（鈉鉻輝石）和鈉鈣質輝石（綠輝石）組成，可含有角閃石、長石、鉻鐵礦、褐鐵礦等。

2 主要成分，翡翠特性參數如下：

（1）化學成分：硅酸鹽鋁鈉—NaAl $[Si_2O_6]$，常含 Ca、Cr、Ni、Mn、

Mg、Fe 等微量元素。CAS：1344-00-9。

（2）礦物成分：以硬玉為主，次為綠輝石、鈉鉻輝石、霓石、角閃石、鈉長石等。

（3）結晶特點：單斜晶系，常呈柱狀、纖維狀、氈狀緻密集合體，原料呈塊狀次生料為礫石狀。

（4）硬度：6.5—7。

（5）解理：細粒集合體無解理；粗大顆粒在斷面上可見閃閃發亮的「蒼蠅翅」。

（6）光澤：油脂光澤至玻璃光澤，高檔品皆為玻璃光澤。

（7）透明度：半透明至不透明。

（8）相對密度：3.25—3.40，一般為 3.33 克每立方厘米。

(9) 折射率：1.66（點測法）。

(10) 顏色：顏色豐富多彩，其中綠色為上品，按顏色可分為三種類型。

（三）360 百科「翡翠」條

在 360 百科輸入翡翠一詞，查詢結果是：

翡翠（石質玉級多晶集合體）。

翡翠（jadeite），也稱翡翠玉、翠玉、緬甸玉，是玉的一種。

翡翠屬輝石類，單斜晶系、兩組完全解理。主要組成物為硅酸鋁鈉 $NaAl_2$（Si_2O_6），寶石礦中含有超過 50% 以上的硅酸鋁鈉才被視為翡翠，出產於低溫高壓下生成的變質岩層中。往往伴生在藍閃石、白雲母、硬柱石（二水鈣長石）霰石和石英。

莫氏硬度在 6.5 — 7 之間，比重在 3.25 — 3.35 之間，熔點介於 900 — 1000°C 之間。

1 翡翠的正確定義：

以硬玉礦物為主的輝石類礦物組成的纖維狀集合體。但是翡翠並不等於硬玉。

翡翠是在地質作用下形成的達到玉級的石質多晶集合體，主要由硬玉或硬玉及鈉質（鈉鉻輝石）鈉鈣質輝石（綠輝石）組成，可含有角閃石、長石、鉻鐵礦、褐鐵礦等。

在中國古代翡翠先是指一種生活在南方的鳥，毛色十分美麗，通常有藍、綠、紅、棕等顏色。一般這種鳥雄性的為紅色，謂之「翡」，雌性的為綠色，謂之「翠」。

2 化學構成：

依據亞洲寶石協會（GIG）二〇〇七年的翡翠研究報告，翡翠學術參數如下：

（1）化學構成：硅酸鹽鋁鈉—NaAl〔Si_2O_6〕，常含 Ca、Cr、Ni、Mn、Mg、Fe 等微量元素。CAS：1344-00-9；

（2）礦物成分：以硬玉為主，次為綠輝石、鈉鉻輝石、霓石、角閃石、鈉長石等。

（3）結晶特點：單斜晶系，常呈柱狀、纖維狀、氈狀緻密集合體，原料呈塊狀次生料為礫石狀。

（4）硬度：6.5—7。

（5）解理：細粒集合體無解理；粗大顆粒在斷面上可見閃閃發亮的「蒼蠅

翅」。

（6）光澤：油脂光澤至玻璃光澤，高檔品皆為玻璃光澤。

（7）透明度：半透明至不透明。

（8）相對密度：3.25 — 3.40，點測法為 3.33 克每立方厘米。

（9）折射率：1.66，其他值均不是翡翠。

（10）顏色：顏色豐富多彩，其中綠色為上品，按顏色可分為三種類型。

04

翡翠網絡定義的陰謀

在中國境內登陸任何網站，只要輸入翡翠和玉石的相關詞查詢，所有對翡翠的查詢都只能查到「硬玉」、「硅酸鹽鋁鈉」、「硅酸鋁鈉」、「鈉鋁硅酸鹽」、「NaAl$[Si_2O_6]$」、「NaAlSi$_2O_6$」等，和中華人民共和國國家珠寶玉石標準所有給出的內容大體相同，但是幾乎看完這些定義和說明的人，都稀裏糊塗，最後找遍內地資料和整個中國境內網絡，也還是不知道甚麼是玉石甚麼是翡翠。

（一）分解網絡翡翠涵義

如果有人還想繼續深入的查詢，更加不明白的辭彙會把希望搞明白的人查

得更加糊塗，因為在所有網絡百科都注明「翡翠並不等於硬玉」，但是查遍中國網絡，也找不到這不等於的明確原因。在中國內地境內的網絡查詢如下：

（1）當你輸入「翡翠」時，定義會告訴你：翡翠主要是由「硬玉」構成。

（2）當你輸入「硬玉」時，定義會告訴你：硬玉是一種礦物學名稱，俗稱翡翠，硬玉是由一種鈉和鋁的硅酸鹽礦物組成。

（3）當你輸入「鈉鋁硅酸鹽」時，定義會告訴你：這是翡翠，翡翠的化學成分是硅酸鹽鋁鈉—NaAl〔Si$_2$O$_6$〕。

（4）當你輸入「NaAl〔Si$_2$O$_6$〕」時，定義會告訴你：這是硅酸鹽鋁鈉化學成分。

查來查去，基本知道的是：

翡翠是以硬玉為主，次為綠輝石、鈉鉻輝石、霓石、角閃石、鈉長石等；

翡翠是由硬玉或硬玉及鈉質（鈉鉻輝石）鈉鈣質輝石（綠輝石）組成，可含有角閃石、長石、鉻鐵礦、褐鐵礦等。

但是這查來查去，把人的認知和認識全搞糊塗了，更加不知道甚麼是翡翠和玉石了。

我們可以看到：

在表述翡翠一詞的結構時，竟然只有鈉鋁輝石使用礦物名：硬玉，其他全部使用的是學術名：綠輝石、鈉鉻輝石、霓石、角閃石、鈉長石等。而且是翡翠裏面其實基本都是鈉鋁輝石，而綠輝石、鈉鉻輝石、霓石、角閃石、鈉長石等只是微量元素，真正在翡翠結構裏面只佔有非常少的部分，有的元素甚至都沒有。

（二）駁網絡翡翠陰謀

鈉鋁輝石是翡翠裏面佔有主要結構成分的物質，但是中國卻用常人看不懂的化學方程式和化學名稱來表達，用日本人命名的礦物名稱來表述，更將本可以忽略的微量元素用大家可以看懂的學術名稱突出表述，完全是人為的故意。

而在表述硬玉一詞的結構時，所有可以查到的網上資料，直接就說硬玉是由一種鈉和鋁的硅酸鹽礦物組成的物質，而根本不說是翡翠，而且大多數都是用化學名稱表述，但是可以看到，硬玉的結構幾乎全部是鈉鋁硅酸鹽 NaAl [Si_2O_6]。

另一方面，在中國的商家和學術文章中，我們經常看到這樣表述：翡翠主要的成分是「鈉輝石」，因為鉻是翡翠致色的主要成分，鉻也是翡翠中具有翠綠色的主要因素。

在所有的表述中，一直在確強調翡翠的致色主要是鉻，其實翡翠只包含微量的鉻，通常在翡翠中鉻的含量僅為 0.2－0.5%，強調根本不是翡翠主要物質的鉻，其實就是在人為地將含「鉻」礦石讓人誤認為是翡翠。

為甚麼只強調翡翠裏面致綠色的元素「鉻」，而不說致紅色、黃色、紫色等等其他色系的化學元素呢？這其中的貓膩就是緬甸山料玉石的成分就主要為「鈉鋁輝石」，而翡翠裏面的物質是「鈉鉻輝石」，一字之差，萬里之別，而且是完全不同的礦物了。

所以，中國內地境內的所有關於翡翠和玉石的表述，就是要含糊，就是要將「鈉鋁輝石」和「鈉鉻輝石」混淆為根本不存在也沒有的「鈉輝石」，通過偷樑換柱，讓緬甸玉石變成翡翠。這就是為甚麼不說其他顏色的致色元素，偏偏只提供含有「鉻」這個元素的辭彙。

為甚麼會出現這樣的問題？為甚麼在所有對翡翠定義的解釋中都要刻意迴避翡翠的學術名稱，為甚麼所有的元素都可以用學術名稱表達，唯獨在表達翡翠的元素名稱時非要使用礦物名、化學名、分子式表達呢？

這就是關鍵的原因。

於是，權力和利益，就將對翡翠定義的解釋刻意複雜化，將鈉鋁硅酸鹽表述為「鈉和鋁的硅酸鹽礦物」，將翡翠主要以鈉鋁輝石為主表達為以「硬玉礦物為主的輝石類礦物」，將翡翠表達為「翡翠—石質玉級多晶集合體」，並主要將翡翠表達為「以硬玉為主的包含鈉鉻輝石等元素」，而實際我們看到鉻在翡翠中的含量微小，甚至沒有。

經過長期研究和調查，我們發現了翡翠和玉石領域存在一個天大的嚴重問題，那就是⋯

有人在中國大地上人為地混淆翡翠和玉石的科學概念，一直在刻意迴避正確表述翡翠的中文通用名稱：鈉鋁輝石，而在人為地將鉻和鈉鉻輝石硬放入翡翠和硬玉中通過複雜的表述，讓人誤解。因為，以鈉鉻輝石為主的玉石根本不是翡翠。

之所以用複雜、拗口、錯誤的文字表達來解釋翡翠，我們認為，這是集體性地在掩蓋翡翠，通過使用複雜而不合基本科學邏輯的表述來人為地誤導中國人，並有意將人們引入翡翠認知歧途，最後以達到將集體誤認慢慢變成習慣，進而變成世界公認的約定俗成。

結果就是，在人們認識不清楚翡翠的時候，這些人就人為地將翡翠玉石化，將玉石擴大化，最後達到消滅真正翡翠的目的。

（三）陰謀是如何產生的

為甚麼這些專家和機構需要集體來誤導國家和中國民眾呢？

經過長期調研後，我們找到了問題的根源：

第一，因為翡翠製品不僅是昂貴的皇家貴冑，最核心和主要的翡翠製品曾經是清代整個時期的貨幣儲備，是與世界進行金融交換的直接通用貨幣。

這些翡翠珠寶以箱計，連同黃金白銀一起通過向世界主要的大銀行和國家作為抵押，直接就變成了美元等世界流通和硬通貨幣的存款，準確的說是存款單，也就是存款依據，而這些依據，如果中國人索要，足以讓世界幾大主要銀行和銀行集團破產，因為這些大銀行現在幾乎所有資產，都是中國人的。

所以，這些翡翠必須在世界上消失，如果這些翡翠的概念還存在，那所有這些抵押的翡翠珠寶存款單據將拿到銀行兌現，連本帶利，至少美國著名銀行

和香港一些三大銀行會首先破產，甚至美聯儲都可能破產，因為這些抵押的資產產生的美元及利息已經達到了天文數字（注：本段論據得到了CNAC國際機構的國際法律文件支持，得到了愛新覺羅‧傑瑪親王等組織和財團的支持，並取得了全部的經過國際法院確認並備案的銀行原始文件依據）。

但是因為中華大地上國家政權的變更，這些真正的歷史已經不被人所知，而最重要的銀行資產也被存款銀行所吞噬，既不用支付款項，也不用還回翡翠，這也就是為甚麼一個僅僅只有三百萬美元注冊資本的、似以美國國旗命名的美國某個州級小銀行突然在清朝結束沒幾年就變成了國際大銀行的真正和根本原因。

第二，因為緬甸已經幾乎找不到包含鈉鋁輝石的翡翠了，於是一些權貴商人夥同專家，共同製造了中國歷史上最大的人為滅絕翡翠物種的計劃，人為地

模糊翡翠和玉石概念，從而將自己控制的緬甸玉石通過「國標」洗白成為翡翠，而這些所謂的翡翠其實就是主要物質由鈉鉻輝石構成的玉石而已。

這些權力和利益將玉石賣成了翡翠價格，而將翡翠悄無聲息地擠出了珠寶玉石的國家標準範圍。

我們翡翠科研團隊認為：所有的一切，那就是有人要消滅真正的翡翠，這不僅是一個重大歷史錯誤，更是一個令人震驚的重大陰謀；

這不僅涉及翡翠玉石本身，還涉及中華民族的歷史傳承、資產財富、文明斷層，其實歸根到底是阻礙中華人民共和國貨幣全球化、阻礙中華民族偉大復興中國夢實現。

（四）我們的態度

我們翡翠科研團隊認為，在中國，所有關於翡翠和玉石的表述中，都刻意地迴避翡翠的主要成分「鈉鋁輝石」，人為地引導「鈉鉻輝石」，並突出鉻的致色性，誤導人們將玉石的主要成分「鈉鉻輝石」理解為翡翠的成分，並最終達到了讓國家推薦標準將翡翠歸屬於玉石，而將玉石就是翡翠的錯誤觀念植入普通大眾的思想。

這就是目前整個中國珠寶玉石翡翠行業及國家大眾的認知狀態，但是，現在已通過我們科學研究團隊的研究，最終找到了翡翠的真正定義。

05 甚麼才是真正的翡翠

我們翡翠科研團隊證明：

真正的翡翠其實就是以鈉鋁輝石為主要成分的寶石，而且鈉鋁輝石成分超過 50％ 以上的才是翡翠，經過研究發現，翡翠所含鈉鋁輝石的成分基本都在 80％ 以上，品質高的翡翠幾乎完全接近純鈉鋁輝石。

按照現代世界科學的共識和公認，翡翠是由低溫高壓形成的，但是，經過我們調查證實，在地球上，至今沒有任何國家和科學家通過低溫高壓而人工合成過翡翠。

（一）人工合成翡翠

目前人工合成的翡翠是通過高溫高壓合成的，但是這種通過準翡翠所含有的基本化學元素、由非結晶向結晶轉變成為人工合成的翡翠，僅以毫米計算。不僅製作成本高昂，而且人工合成的成品，雖然結構基本達到天然翡翠，但是由於色及品質均太差，體積又太小，沒有任何實用性，所以，至今為止，沒有任何人工合成的翡翠上市銷售。

二〇一八年初，美國寶石學院首席寶石鑒定師John I. Koivula，在臺灣研討會上展示一顆由美國奇異公司（GE）實驗室製作的合成翡翠，這顆合成翡翠的成分、構造、折射率、比重等，都和天然翡翠幾乎一致，但是其重量僅僅只有一克左右。

雖然用肉眼或一般辨別方法無法識別，但是通過高端的檢測儀可以鑒定出

其為人工合成，化學組成相對較純，因為在這顆微小的翡翠裏面含有水分子，合成翡翠顯示一組（3373、3470、3614cm-1）與天然翡翠截然不同，且由羥基伸縮振動致紅外吸收譜帶。

而就是這顆人類歷史上人工合成最好的翡翠，也是在 1400 度高溫和高壓下合成的，不僅合成成本高昂，而且使用儀器可以很容易檢測出是人工合成。

（二）翡翠來自月球

根據科學公認及研究，我們認為，真正的翡翠其實並不是地球原生礦物，而是天外隕石墜落地球而形成，翡翠就是隕石形成的寶石級礦物，而不是地球已有的玉石類礦物。所以，我們認為，翡翠不是地球原生礦物，而是天外隕石降落地球形成的非地球原生類寶石。

鈉鋁輝石目前僅在月球表面發現，所以，在目前已知科學範疇，也可暫時將翡翠定名為「月隕寶石」，這才是真正的翡翠。

通過科學研究，現在可以定義：

產於地球的玉石根本不是翡翠，而翡翠就不是玉石。

因為真正以鈉鋁輝石為主要結構的翡翠，人類僅僅也只在緬甸發現並採集加工，而這種翡翠也在一百多年前就採集枯竭了，到現在為止，人們沒有在地球上任何一處再發現和緬甸翡翠一樣的礦物，這完全證明了我們的科學研究結果：翡翠是天外隕石形成。

因為如果翡翠是地球原生物質，不可能地球上只有緬甸那一百多公里長的霧露河流域存在，而在全地球其他地區從來沒有發現。

但是，以鈉鉻輝石為主要礦物的玉石，在全球各地均有發現。

經過對翡翠的研究，我們翡翠科研團隊認為：雖然傳統翡翠的形成在世界上至今沒有一個有說服力的科學公認，但是起碼來說，傳統科學認為翡翠是由於地殼運動和火山形成的理論根本就是錯誤的。

（三）翡翠的物理標準

我們翡翠科研團隊對翡翠的物理標準定義為：

（1）鈉鋁輝石含量＞50％（平均值為80％以上）。

（2）密度≧3.28（平均值為3.33）。

（3）折射率≧1.65（平均值為1.66）。

（4）硬度≧6.5（平均值為6.8）。

通過科學研究表明，這些翡翠物理指標的數據越高，翡翠的品質越好。

06 翡翠的真正等級和品質評價標準的定義

由於翡翠長期受玉石標準的錯誤影響，導致人們不知道甚麼是真正的翡翠，一直對翡翠的真正品質及判定標準認知完全是錯誤的，並一直按照玉石的標準來判定翡翠的鑒定及價值。

在重新對翡翠和玉石進行科學及文化傳承的定義後，根據對翡翠的全面研究證明結果，我們重新就翡翠的評價和鑒定標準做出了全新的、吻合事實的、符合人們實際審美和價值標準的、還原翡翠真正等級和品質評價的標準，並著作本書。

（一）評定翡翠的等級和品質，其核心就是光彩奪目的直接標準：漂亮

這裏所指的漂亮，不是普通的漂亮，而是建立在符合翡翠物理指標的基礎上，那種整個翡翠件散發出的、讓人一見就喜歡的、無法抗拒的、晶瑩易透的、色彩繽紛的誘惑性漂亮，那種從內到外透射出的翡翠之珠光寶氣的貴族質感，那種流光溢彩、斑斕清雅、富麗多姿的異常美麗！

我們翡翠科研團隊認為，因為玉石所包含的主要成分不是鈉鋁輝石，不具備寶石基本的透明等特徵，所以現代玉石標準就將越透明、裏面雜質越少，或者無雜質體現的玉石列為玻璃種，為最高等品質的玉石，並認為只要是越通透、底子越乾淨、像玻璃一樣的玉石就是為最好、最貴的等級。

物以稀為貴，這是正確的，這對於玉石來說，是沒有任何問題的，因為玉

石的成分、結構注定了玉石中很難找到密度能達到 3.33、硬度能達到 6.5、折光率 1.66 以上還能透明或者完全透明的。

所以，傳統的習慣和現代的國家標準將透明度高的玉石列為玉石標準中的最好等級，是符合珠寶玉石以稀少為高級的原則的。

對於玉石來說，這個原則非常適用，因為通常不透明的玉石只能看到其表面，看不到玉石的裏面，這樣，玉石除了拋光打磨、越亮越好外，就是從加工的器型工藝上來體現、評價、欣賞其價值了。

所以，當人們能夠在玉石市場買到一件完全透明的像玻璃一樣、裏面沒有任何其他礦物雜質的玉石時，當然是珍寶。

但是我們翡翠科研團隊認為，當你買到這樣一件幾百萬，甚至幾千萬，或者上億的玉石商品時，你擁有的是玉石的價格財富，評價的是玉石商品的加工

工藝，審視的是玉石本身的器型欣賞價值。

因為一件等級最高的玉石商品，其一定是和玻璃一樣的透明的玉石料子，裏面沒有任何的雜質，所以無論如何看來看去，這件玉石商品的裏面全部一樣，稍微有一點礦物雜質的就是瑕疵品。

所以，對於玉石商品，消費者並不是以欣賞玉石本身的結構為目的，而是以其工藝、造型、價格作為購買目的。因此，最好的玉石，是玉石裏面沒有任何可以欣賞內容的玻璃質體。而評價這樣的玉石商品的唯一標準，就是審視拋光程度和這件玉石商品的加工製作水準。對於這種最高等級的玉石商品，其所有談論的內容，全部都是與價格有關的元素，而不是玉石內部的物質結構呈現。

因此，判定翡翠與玉石的等級標準完全相反，最好的翡翠是需要能夠看翡

翠藝術品內部的礦物元素結晶結構的具體體現，而最好的玉石卻是絕對不能看到玉石裏面有任何的礦物元素結晶結構。

翡翠的價值就在於其內部結構變化萬千，永遠看不盡想不完，而高檔玉石的價值就在一眼就可以看完、看透，而且內部永遠沒有任何變化。翡翠的內部豐富多彩才是形成購買價值的評定因素，而玉石內部的完全單一才是形成購買價格的唯一因素。所以，佩戴翡翠是在佩戴翡翠的價值，佩戴玉石是在體現玉石的價格，並不是玉石商品本身的漂亮價值。

（二）翡翠和玉石的價值本質區別

1 翡翠體現的是價值。
2 玉石體現的是價格。

（三） 翡翠的評定標準

翡翠的缺點在於它是極少數人才能擁有的藝術奢侈品，而玉石的優點在於它是任何普通大眾都可以隨時購買、佩戴和收藏的工藝商品。

翡翠和玉石的共同點都是一樣——獨特性，世上沒有兩塊相同的翡翠或玉石。翡翠和玉石都是千姿百態，所以翡翠和玉石還有一個共同點，就是只能按件論價值和價格，而每件的價不同，不能統一，不像鑽石和寶石是單一結晶體，透明，任何一顆都是一樣的，又非常小，只能論克拉計算，可以制定統一標準，而翡翠和玉石則不能以重量標準計價。

我們翡翠科研團隊認為，正因為翡翠的主要結構是天外隕石的成分鈉鋁輝石，所以，幾乎所有的翡翠呈現出來的特徵和特性就是整體透明和半透明狀態，而翡翠呈現出來的這種獨特的翡翠特徵，導致幾乎所有的翡翠都可以讓人

們用肉眼看到翡翠裏面千姿百態的礦物質形態，而正因為有了這些美麗絕倫的礦物晶體在翡翠裏面的形成，從而讓翡翠具備了任何自然界寶石和玉石都無法具備的美，這種美讓一件翡翠永遠有看不完的絢麗世界，永遠有找不盡的夢幻遐想。

這就是翡翠的真正價值，也才是定義翡翠等級品質的評價標準。

翡翠的價值不僅僅是翡翠作品設計的器型和雕刻工藝，不僅僅是表面打磨拋光的水準程度，翡翠的價值和翡翠的美，最重要和核心的還是翡翠由裏向外透出的光澤，而不是玉石需要拋光才能看到閃亮，不是紅藍寶石和鑽石，需要切割多面後形成反射光才能看到光輝。

我們翡翠科研團隊認為，真正品質最高等級的翡翠，不是玉石標準裏面的玻璃種的定義，如果翡翠裏面甚麼礦物結晶都看不到，完全是像普通玻璃一

樣，那樣的翡翠就失去了欣賞的價值，就沒有了翡翠成為寶石之王的光彩。所以，真正品質最高等級的翡翠，是可以在翡翠裏面看到無窮無盡的夢想世界的翡翠，翡翠裏面的天然結晶越豐富美麗，翡翠的品質、價格越高，當然，精美絕倫的全人力手工製作的翡翠才堪稱最高級別的翡翠藝術品。

所以，經過對翡翠數十年的綜合研究，我們翡翠科研團隊根據翡翠的真正特徵和真實歷史文化特點，重新定義了翡翠的等級品質評價標準，而這個標準不再是現在人們常用的玉石標準了。這個標準是和玉石判定標準完全相反的，這裏，全透明玻璃種無任何雜質的翡翠是三等以下的翡翠，而最好等級的翡翠，反而是翡翠裏面包含多姿多彩礦物結晶體的翡翠。

我們翡翠科研團隊在對不同的數千件翡翠樣品進行鑒別對比後，根據翡翠

的歷史文化價值定位、根據翡翠的真正漂亮程度、根據多數人對樣品翡翠第一

眼喜愛、根據多年對同一樣品的感受度，對翡翠標準進行了全新的嚴格分類，

並提出評定翡翠的基本程式和方法。

在這個全球第一個對翡翠進行專業評定的標準中，首先確定翡翠等級……

第一是種；

第二是色；

第三是型；

第四是大小；

第五是工藝水準。

（四）翡翠等級

中國目前其實並沒有真正的翡翠等級標準，中國目前只有玉石的等級標準，中國現行標準將玉石等級品種分為：

龍石種　　玻璃種

冰種　　　木鈉種

糯冰種　　芙蓉種

金絲種　　糯種

油青種　　瓷地種

豆種　　　花青種

白地青種　乾青種

鐵龍生　　烏雞種

由於更多原本不屬於玉石的礦石被中國國家標準列為玉石範疇，所以玉石的種類也愈來愈多，為了區別玉石的種類，可能還會有愈來愈多的玉石種類出現。

正因為這些擴大範圍的玉石種類繁雜，別說把消費者搞得一頭霧水，就是連專業的商家也沒有幾個可以分清楚，導致了人們談玉變色，消費者被玉石的種種複雜類搞懵了。

而當中華人民共和國國家標準將本來就不是玉石的翡翠劃歸為玉石類別後，這種玉石和翡翠的混亂，導致了翡翠和玉石完全脫離了其本原的文化和文明。國家標準將玉石標準的種類作為評定翡翠標準的依據，是完全錯誤的。

我們認為：

翡翠只有一種，沒有多種——只要是翡翠，都是由高純度鈉鋁輝石構成

的，不存在國家定義在玉石範疇裏的那樣廣泛的礦物，更沒有那些數量繁多不同類別的化學元素的礦物組織。

所以，評價和鑒定翡翠是最簡單的：翡翠主要由鈉鋁輝石一種礦物形成，也就是說翡翠只有一個種，這個種就是我們翡翠科研團隊根據中國歷史文化和世界珠寶文明史所總結的、具體中華民族元素翡翠種級定義：

帝王龍鳳種（或稱：帝王龍鳳石）。

也就是說，翡翠只有一個種，但是根據翡翠的成色不同，可以在翡翠評價和鑒定時，以翡翠的品質為最終鑒定標準。

1 翡翠品質評定的特殊性

翡翠品質根據質地，可分為：透明、半透明、微透明三個級別。

翡翠品質根據顏色，可分為：單色、雙色、三色、四色到多色。

但是，翡翠和玉石不一樣，不能以種、色、水來固定區分價值和價格，因為只要是翡翠，就一個種，都是水頭好，顏色多彩，所以，翡翠只能以其漂亮程度和人們的喜愛程度來確定翡翠的價值。

由於翡翠只有一個種級，在翡翠的鑑定評價中，並不能採用玉石的規則，以種級為第一鑑定評價標準，因為這個標準對於只有一個種級的翡翠來說，根本不適用，也不現實。

2 翡翠的色和完整度

幾乎所有的翡翠都是透明的和半透明的，所以，在對翡翠的鑑定評價中，色與完整度非常重要。

首先要看翡翠的色。

翡翠單色為貴，雙色為福，三色為喜，四色為財，七彩為絕。

不過，純色翡翠和彩色翡翠，各有千秋，各有價值。傳統的翡翠，之所以為翡翠，就是翡是紅色，翠是綠色，也就是說在一件翡翠上同時出現紅色和綠色，才是最頂級的翡翠，而純紅色的單色翡翠，和純綠色的單色翡翠，如果可以配對，那這一對的價值，可能並不會比一件翡翠上同時具備這兩種色價值低，比如說一個同時具備紅色和綠色兩種顏色的翡翠手鐲，不一定比相同形狀但是顏色是純紅色一隻、純綠色一隻的一對手鐲價錢高。

實際上，只要是翡翠，其品質都是無與倫比。但是，作為翡翠標準，當然還是需要有標準的基礎，所以，在翡翠中，最好的色第一是是紅色，第二是綠色，因為這兩種色代表了翡翠的歷史與文明，因為這兩種色是翡翠的不朽經典。

當然，在翡翠中，顏色也要看在整件翡翠中是如何地存在狀態，顏色的搭

配、變化、結構是否更加讓翡翠漂亮，是否具備更高的觀賞價值和更加賞心悅目。

二是要看是否有人工損壞和重大裂痕。

翡翠的人為損壞肯定降低了整件翡翠的價值，影響了價格，完整的沒有損壞的翡翠，肯定比損壞的翡翠更加珍貴，所以有人為損壞的翡翠作品，有重大裂痕的翡翠作品，價值肯定大打折扣。

但是在翡翠的鑒定評價中，首先要明確和清楚的是，翡翠的天然石紋不能算是裂痕，不影響翡翠的價值和價格，也許同樣的翡翠中，可能有的翡翠藝術作品往往因為具備了一些天然的石紋，反而更加讓翡翠增添光彩，價值更高。

玉石和翡翠的礦物特殊性，決定了玉石和翡翠幾乎都存在瑕疵，人們常說玉無完玉，翠無完翠。在中國，自古就有「瑕不掩玉」一說，意思就是說在翡

翠裏面，瑕疵是掩沒不了翡翠的價值和光彩的，沒有瑕疵的翡翠不一定是品級好的翡翠，有瑕疵的翡翠不一定是品級低的翡翠。

3 翡翠的透明度

評定翡翠，在色定下級別後，就要看翡翠的質地了，也就是透明度：

第一個級別是透明；

第二個級別是半透明；

第三個級別是微透明。

但是，翡翠和玉石完全不同，對翡翠的質地鑒定級別的評價，只是一個標準的基礎參考。

翡翠的判定價值標準主要是色，其次是翡翠是否破損和斷裂，而不是翡翠裏面物質的構成，更不是底子越乾淨，越接近玻璃越好。

底子乾淨和玻璃種的評價，只適用於玉石，根本不適用於翡翠。因為翡翠幾乎都是透明或者半透明，可以清晰看見翡翠的天然翠性結晶的。

所以，我們翡翠科研團隊認為，翡翠的評價鑒定，首先還是要由翡翠內部呈現出千姿百態肉眼可見的形態來確定翡翠價值。

第一是：

海洋冰凍感；

霓裳夢幻感；

宇宙時空感；

萬千世界感；

寒色冰冷感；

浩渺星辰感；

綠野仙蹤感。

第二是：：

肉眼可見內部美麗的瑩光，內部瑩光越強越多說明翡翠的品質越好。

第三是：：

有色根、有色塊，有翠性的絮、有翠性的冰花，且絮和冰花與翡翠整體融合完美，相互產生出無與絕倫的絢爛美麗，給人予無限的遐想感，而翡翠的色、種、水與天然瑩光的交映相輝，使翡翠的美麗更加無可比擬，誘惑動人。

第四是：：

質地溫潤，晶體顆粒結構細膩緊密，所有的翡翠光芒都是由裏向外面散發而出，光澤度強，色光變化萬千，其透現出的光澤晶瑩如水、青翠欲滴、霞彩四射。

質地透明的翡翠，雖然如玻璃一樣透明，晶體顆粒結構非常緊密，翡翠組成顆粒肉眼不可見，品質非常細膩堅硬，幾乎達到全透明，基本屬於無棉或者少棉，無冰花或者少冰花，整體少有可見結晶，一眼可以看完翡翠內部結構，其肉眼可見內部美麗的瑩光，內部瑩光越強說明種質越好，其冰寒玉冷，寒種寒色，顏色完全融於翡翠之中，無明顯的色根，無明顯的色塊，種水融合在瑩光中。多見淡色，整體淡色均勻。

質地半透明的翡翠，半透明至透明，透明度僅次於玻璃種，質地細膩，結晶顆粒肉眼難見，光澤度強，晶瑩如水。肉眼可見內部美麗的瑩光，內部瑩光越強說明種質越好。

質地微透明的翡翠，色根、色塊清晰，多棉，翠性冰花突出，翡翠結晶可見，千姿百態，內容壯觀，在不同的時間和光線下，展現出不同的光彩，此品

質的翡翠往往價值最高。

（五）翡翠顏色的價值

翡翠的價值首先取決色，其次就是質地。

由於真正的翡翠於一百多年前就已經在地球基本開採始盡，以致於現代人們一直將玉石誤認為是翡翠，而由於二十世紀九十年代出臺的國家標準也一直將錯誤的玉石標準套用到高檔的翡翠上，導致了翡翠的顏色評價標準整體錯誤。

因為翡翠結構成分的玉石礦物元素完全不同，而且兩種礦物屬於不同的來源，翡翠是天外隕石所形成，玉石是地球地質運動所產生，所以其顏色的評定天壤之別。綠色的翡翠是翡翠最為常見和普通的顏色，而翡翠的顏色幾乎是彩

色的，滿綠、滿紅、滿紫、滿黃幾乎都是翡翠的常態，而且多彩翡翠也非常之常見，紅綠翡翠同時出現在同一翡翠上的情況也是不少見的。

而玉石的顏色很少有彩色的，且主要是白色和非單純色的雜色為主，所以，就是飄一點綠色的玉石都非常稀少，如果是一件滿綠的翡翠，那就是千金難求。

因此，用現代評定標準將綠色玉石作為最高等級的玉石標準符合玉石的價值標準。但將這種評定玉石的標準運用在翡翠評定中，那卻是完全錯誤的。

因為之所以將翡翠稱之為翡翠，就是翡是紅色、翠是綠色的意思，也就是說，一塊翡翠，只有同時具備了紅色和綠色，才是最好的翡翠。

而在玉石中，基本上沒有見過飄紅的玉石，更別說滿紅色的玉石了。

所以，現在國家標準中用玉石的顏色標準來做為評定翡翠的顏色標準，根

本上就是理論和認識的錯誤。

因為翡翠和玉石的本質不同，所以在翡翠中可能最普通的色，其在翡翠成品中呈現出來的光彩與漂亮，甚至遠遠超過玉石中最高級別帝王綠的價值和價格。所以，在評定翡翠的顏色標準時，只能以翡翠的真實漂亮和價值存在作為判定標準，只能運用本著作中的新定義來定義評價翡翠。

因為彩色翡翠在一百多年前就已經被開採殆盡，資源完全枯竭，所以現代人很少見過彩色翡翠，甚至都沒有聽說過多彩翡翠，彩色翡翠的價值均遠遠超過單色翡翠，為稀世珍品。

翡翠以單色為主，雙色以上的也很常見，而且雙色以上的翡翠有清晰的分界，四彩以上基本罕見，所以雙色以上翡翠均為高檔翡翠種類，而顏色越多，價值越高，但是因為翡翠的翠性特別，有的品質卓絕的翡翠，就是單一純色，

價格依然也會超過多色翡翠，比如說純紅色翡翠。

所以，翡翠的價值和價格固然與多色有關，但是有時候單色翡翠的美麗程度，也不亞於多色翡翠，甚至有的單色翡翠比多色的翡翠更加漂亮。因此，評定翡翠等級和品質時，既要遵循翡翠的評定原則標準，但也要針對單件翡翠的個體情況做出更加合適的價值與價格評定。

因為翡翠的文化歷史，特別是中國人的傳統喜愛還是紅翡和綠翠，滿紅色的翡翠常常被視為紅福齊天、喜慶的象徵，所以，往往在實際中，全紅滿紅的單一紅色的紅翡翠價格往往更高，也更受中國人的喜愛。

而滿綠的翡翠就是綠翠，因為已經在世界文化歷史中形成了象徵翡翠的代表顏色，所以，滿色均勻的綠色翡翠往往是市場傳統意識的主流需求。

而因為翡翠的翡是紅色的意思，翡翠的翠是綠色的意思，所以，能夠在一

件翡翠上具備紅綠兩種顏色的價值更高。

這就是本書前面說的，如果有一對翡翠首飾，比如一對翡翠手鐲，一隻是滿綠的，一隻是滿紅的，其一對的價值和價格比單個多彩翡翠更加值錢和珍貴。

當然，翡翠的顏色，即使是紅色也分為多種品級，在評價其等級和價格時，也需要按照翡翠顏色分級進行評定，才能正確評價出翡翠的價值。

因此，我們認為，只要是翡翠，均是不可多得的天外之物，是寶石中的至寶，是奢侈品中的奢侈品，所以，只要是翡翠，均具有不菲的價值和較高的價格。

自古黃金有價翡翠無價，就是形容翡翠只有更貴。

但是正因為翡翠不像黃金和鑽石有國際上的價格標準，所以翡翠的無價往

往讓翡翠的交易呈現天價的現象，而因為翡翠的價值和價格往往並不統一，同樣是一件翡翠，會因為人的個性和喜歡不同，而讓同一個價值的翡翠具備不同的價格，更加為翡翠的價值增添了無限上揚的價格空間。

所以，真正的翡翠，是以件論值，而不是以重量和其他標準論價。

因此，在評定翡翠之時，對翡翠的顏色評定除按照色多即貴的標準外，還需要按照多數人及個別人的喜愛和翡翠單體的價值來確定翡翠的價格。

翡翠的顏色分為：單色，雙色，三色，四色，五色，六色，七色，多色。

根據傳統用來表示彩色翡翠的稱呼，色彩的不同，可以表達為：福、祿、壽、喜、財、吉、順。

（六）翡翠的加工工藝、器型、大小

1 加工工藝

由於翡翠資源的稀少和枯竭，導致了翡翠的加工不可能像玉石那樣進行工業化的產業加工，而翡翠本來就是珍貴寶石中的寶石，翡翠成品既是奢侈品，又是藝術品，所以翡翠的加工工藝，以傳統的非電力、純人力手工加工標準為最高翡翠等級標準。

在翡翠加工工藝的評定中，對翡翠的外觀優化和養護是評定翡翠等級的重要標準，也是翡翠加工必須具備的過程。

但是，這種對翡翠的外觀優化和養護的過程僅僅只能限定在純物理天然的基礎上，只能採用自古沿傳下來的、普遍認可的、單純的物理優化方式。

比如，使用天然可食用的蟲蠟以傳統方法加溫燉煮，使天然光亮的有機成

分滲入翡翠的微小孔隙，輕微改善翡翠表面的外觀，而又未破壞其內部結構，這樣的翡翠加工方法，是作為評定翡翠最高級別的標準。

然而非常遺憾的是：

在中國國家標準的檢測中，由於錯誤的玉石標準對於翡翠的運用，由於認識、利益、權力的左右，中國的國家檢測標準錯誤地將所有真正經過傳統工藝製作的翡翠，特別是清代翡翠全部檢測為翡翠B加C貨，而這個檢測標準和方法直接埋葬了中華民族燦爛的歷史文明文化，洗劫和消滅了國家和民族的傳統財富。但是幸運的是，國家標準並未能阻止人們搶購傳統翡翠和清代翡翠的炙熱。

我們翡翠科研團隊認為，在對翡翠的優化過程中，使用天然的蟲蠟等進行外觀拋光的傳統物理工藝，在新的翡翠學中已經被認為是增加翡翠表面光澤必須

和認可的標準之一。

在筆者創立的翡翠學評價中，明確提出，所有沒有經過翡翠這種傳統的外觀優化和養護過程加工工藝的，均是不達標的低等翡翠加工品，是加工工藝標準低等的翡翠，只能評定為半成品，或者加工工藝等級不夠的翡翠。

在筆者創立的翡翠學中，翡翠的標準評定明確規定：任何經化學處理過的翡翠均不屬於翡翠評定的範圍，不作為翡翠標準的檢測評定樣品，不得作出屬於翡翠的評定結果。

2 翡翠器型

翡翠器型的評定標準，在首飾飾品部分可以使用玉石的國家推薦標準，但是在其他器型的藝術造型上，翡翠使用的應該是中國傳統造型為標準的標準。

3 翡翠大小

翡翠屬於寶石中的寶石，所以，和寶石的價值、價格特性一樣，翡翠越大等級越高，價值越大。

而翡翠出於其特殊性，雖然不能以重量標準來計量價格，但是在同一等級的翡翠評定中，重量大小依然是決定翡翠價值和價格的重要因素。

07 翡翠的綜合價值

翡翠珠光寶氣、晶瑩欲透、流光溢彩、綻放奪目，是所有寶石中的最高級別寶石，所以，與其說翡翠是寶石級的翡翠，不如說翡翠是寶石中的寶石。

（一）翡翠在清末已經被採完

翡翠這種高檔的寶石在地球上僅在現在屬於緬甸的、一百多公里的霧露河流域發現，而在一百多年前，這個地區屬於「大清王朝雲南省永昌府」，其所有開採的翡翠全部進貢到了大清王朝皇室專用。而且這些翡翠也同時在一百多年前就已經挖絕，故民間流傳有「清代之後再無翡翠」的感歎，表明了真正的翡翠在清代就已經被開採始盡！

而正因為翡翠的開採運用和採盡消失，均發生在一百多年前的大清王朝時期，所以，翡翠又稱為「清翠」，「家有萬金，不如清翠一片」，這就是對翡翠收藏價值和實用價值的真實寫照。

（二）翡翠與中華

由於歷史的原因，精美絕倫的翡翠不僅沒能在民間留傳，反而在世間消失長達百年之久，導致了現代人對翡翠的認識寥寥無幾，而價值連城的翡翠也像一塊閃光的金子，一直埋藏在現代學術誤區和商業歷史的空白區之中。

我們翡翠科研團隊認為，品質卓絕的翡翠在一百多年來，很少有在市場出現，僅有極少數的達官貴人偶爾佩戴，但是因為翡翠的品質無以比擬，以至於人們對翡翠的狂熱一直鼎沸，世界上對翡翠研究的機構和探索的人群從未

間斷。

　　直到二○一二年，世界關注緬甸內戰開始，而中國市面上也同時突然陸續出現了一批一百多年前的清代精品翡翠，翡翠才真正在珠寶玉石市場和學術領域一下子掀起了軒然大波，翡翠再一次左右了人們的視線，並迅速在中國內地、中國香港及東南亞地區引起了連鎖反應，翡翠的爭議、研究、購買和收藏熱潮遽然席捲世界。

　　因為中國的國家珠寶玉石標準中一直沒有翡翠的標準，翡翠一出世便被中國國家標準強行排斥在外，所有國家認證的檢測機構都將真正的翡翠在沒有基礎科學依據的情況下，鑒定為：酸洗、注膠、染色的翡翠Ｂ／Ｃ貨，但是同時又矛盾地在檢測證書中寫明這種經過酸洗、注膠、染色的翡翠的密度、硬度、折光率完全符合翡翠檢測標準。

而世界公認，也是眾所周知的科學表明，任何經過酸洗、注膠、染色的翡翠其密度、硬度、折光率永遠不可能達到翡翠的標準！

但是，國家標準和國家檢測的結果，根本不足以使清代這些真正的翡翠讓人望而卻步，而是人們蜂擁找尋購買。

正因為有質、有量的翡翠在市場的突然出現，讓翡翠再次成為珠寶玉石界名媛千金難求的寵兒，短短幾年，翡翠的價值和價格遠遠地超越了鑽石和其他寶石，一夜之間，翡翠重回到了寶石王國的耀眼巔峰，翡翠文化又再次成為代表華夏民族璀璨文明的世界文化。

但是比翡翠突然現世還令人震驚的是，翡翠的出世在中國立即被國家標準打入了玉石標準的種類和範圍，一瞬間，寶石級別的東方珠寶、昂貴的翡翠，居然被國家標準列為和大理石、鐵礦石、錳礦石、石英岩，甚至是滑石同類的

礦物質。

這種國家標準的劃分，不僅讓中國人瞠目結舌，還讓世界譁然，難以想象，而更難以想象的是，國家標準居然將華麗寶貴的中華歷史文化和財富的代表——翡翠，定義為低級玉石，而將不是翡翠的玉石評定為高級翡翠。

我們翡翠科研團隊認為，正因為對歷史文明傳承責任、對科學真理的追求，使重回珠寶上流之巔峰的翡翠結束被玉石標準鑒定的錯誤歷史，讓翡翠重釋華夏文明之博大、重現珠寶玉器之光彩、重領時代奢侈首飾之潮流，所以著述翡翠與玉石的定義這一本論著，以期從此讓翡翠之路光明正大，讓中華文明的歷史被正確書寫，讓中國文化從此偉大。

（三）愛情永恆，翡翠無價

我們翡翠科研團隊認為：翡翠的價值就在於翡翠不僅稀少，而且已經在地球探完，而玉石、鑽石和其他寶石在地球各地均有產出，並且每年都在加工生產，所以翡翠的稀有性超過任何玉石、鑽石和其他寶石。

我們翡翠科研團隊認為：人工合成的鑽石可以用於工業使用，而天然鑽石除了用於象徵愛情的永恆外，目前人類活動的領域暫時無其他用途。諷刺的是，當愛情結束的時候，象徵永恆愛情的鑽石竟然很難再賣掉，這是公認的事實，也許鑽石真的像愛情一樣，愛情在，鑽石在，愛情解體時，鑽石也跟著死亡了。

我們翡翠科研團隊認為：這裏不是在貶低鑽石，而是讓人們面對事實。天然鑽石因為非常之小，所以天然鑽石不可能獨立加工製作為非鑲嵌的首飾或者

藝術品，而只能鑲嵌在金屬中作為很小的戒指、耳環、吊墜，不仔細看，這些鑽石都小到看不到在哪裏，而很多小個體的鑽石確實需要眼鏡或者放大鏡才能看清楚。

其他天然毛鑽石並無價值，也不好看，肉眼看和天然水晶沒有甚麼區別，但是天然水晶存量大、體積大，除了可以雕刻大型工藝品和首飾外，還可以用於很多工業領域。但是鑽石很小，除了硬度卓絕，其他並無特色，也沒有甚麼美麗的地方，如果不是通過工具將天然毛鑽石通過切割加工成為多面的圓錐形折射反光，鑽石基本就沒有甚麼觀賞價值了。

鑽石幾乎只有一種形狀，基本也是一種顏色，不經過多面切割，就沒有反射光澤，和天然礦石、天然玻璃等沒有甚麼兩樣，可能也正是因為鑽石這種單純不變的狀態，鑽石才成為代表愛情象徵的原因，也可能正是這個原因，造成

了幾乎所有的鑽石製品買了就永遠難以賣掉，而這也可能就是鑽石的宣傳口號中所說的「鑽石代表愛情，一顆恆永久」的真正原因吧。

而翡翠的所有特點和鑽石相反，翡翠是買了就升值，賣了就後悔的女人的最愛，是漂亮又浪漫的頂級奢侈品，是越存價值和價格越高的經典財富。

所以，「鑽石有價，翡翠無價」這句話成為了經典。

事實已經證明，也是公認，擁有翡翠就是擁有無限的升值，而翡翠不僅一樣可以代表愛情，還是身份的象徵，所以「翡翠代表財富，一片值千金」。

而翡翠之所以被稱為翡翠，就是中國有一種色彩漂亮的叫翡翠的鳥，雄性為紅色的，雌性為綠色的，而這種叫翡翠的鳥，一旦雄性與雌性結合，就到死也不再分開，所以，自古就將翡翠作為愛情忠貞不二的象徵。

（四）我們的態度

我們認為，翡翠不僅色彩斑斕絢麗，翡翠更多的價值，還在於其悠久的歷史文明，還在於其對人體健康的大益，還在於其對信仰的通靈。

正因為如此，我們以學者的態度來正確定義翡翠，是重新開啟東方歷史文明的鑰匙，是作為一名東方人、一名中國人、一名世界學者義不容辭的歷史責任。

叁

當我們在講玉石的時候在講甚麼

在二○一七年的中華人民共和國珠寶玉石標準中，對玉石的定義非常之廣泛，除將翡翠錯誤地定義為玉石外，還正式確定了屬於玉石範圍的各礦石種類，其定義為玉石的礦石有：

石英岩、玉髓（瑪瑙、碧石）、硅化玉（木變石、硅化木、硅化珊瑚）、蛇紋石、獨山玉、查羅石、鈉長石玉、薔薇輝石、陽起石、綠松石、青金石、孔雀石、硅孔雀石、葡萄石、大理石、菱鋅礦、菱錳礦、白雲石、螢石、水鈣鋁榴石、滑石、硅硼鈣石、方鈉石、羥硅硼鈣石、赤鐵礦、天然玻璃、雞血石、壽山石、青田石、巴林石、昌化石、水美石、蘇紀石、異極礦、雲母質玉、針鈉鈣石、綠泥石。

二○一七年國家推薦標準確定的玉石範圍很廣，但是同時也讓人感覺到迷茫，這些連珠寶玉石界資深專業人員都很難分清的礦石，一夜間全部都是玉石

了，人們也就不知道玉石的價值在哪裏了。

雖然國家這樣定義的玉石涵蓋了廣泛的礦石資源，這些體量龐大的玉石資源可以確保上萬年都開採不完了，但是這種人為地將玉石種類數量擴大，玉石的產業是否就會擴大了呢？玉石還是普通人傳統概念中的玉石嗎？

結果是：不會，也不是！

因為玉石範圍的擴大，相反導致了工藝品產業、玉石產業、工業產業、化工產業、建築石材產業的全面混亂，最終導致具備歷史傳統文化的玉石行業沒落。

01

謬誤的玉石現行評定標準

確定和定義甚麼是玉石，自古到今，都是有傳統標準和認識的，是有約定俗成的人文傳承的，即使到了近代，甚至是現代，玉石的傳統民間標準和認知依然沒有改變，玉石在人們的思想意識裏面，還是傳統的那幾個類別，也就是以狹義的緬甸玉和廣義的以和田玉為主的玉石，其玉石的成分就放在那裏，不會改變。

由於玉石的資源越來越稀少，玉石的價格也越來越貴，所以在近二十年來，特別是近十年，市場上的商家用大量不是傳統玉石的石材來冒充玉石，欺騙消費者，而大多消費者根本不懂甚麼是玉石，就購買了這些加工漂亮，實際並不值錢的普通礦石作玉石首飾佩戴，但是這些玉石其實是假冒的玉石，很多

假冒玉石的礦石本身就具備對人體有害的元素，它們被商家使用有毒化學物質再處理加工，讓這些實際上根本不是玉石的礦石更加具備對人體的危害性。

然而遺憾的是，國家不但不制止這樣的行為，反而將這種行為合法化，用國家標準將這些普通礦石變成玉石，並以國家標準的權威，將劇毒化學處理的方法確定為合法標準。

我們認為，國家標準的制定是完全錯誤的，因為：

玉石範圍的擴大，無論是出於甚麼原因，其結果就是讓玉石的價值最後從人們的視線中淡出，成為普通的礦石和裝修石材。

因為當鐵礦、錳礦、大理石都成為了玉石，讓人們真的不知道市場上甚麼是玉石，買到甚麼才不算假貨了。

難道要讓人們將一塊大理石打成玉石手鐲戴着上大街嗎？

難道要讓結婚的新娘用鐵礦石打一個戒指戴着步入新婚的殿堂嗎？

難道要讓貴族名媛戴着錳礦石的項鏈出席慶典的酒會嗎？

而當滑石都被國家標準確定作為玉石的時候，筆者想玉石的悲哀就不僅僅是我們這個國家了，這是全民族的道德沒落。

我們認為，正確定義玉石的意義重大，對於玉石的定義，必須符合中國歷史文明的傳統，要符合中國人文的習慣，要實事求是，而不是符合專家和極少數商家集團的利益需要來制定國家的玉石標準。

02 甚麼才是真正的玉石

（一）玉石古義

玉石自古代以來就是高貴稀少的美麗石材，在中國，玉石主要指的就是和田玉，而和田玉的礦物組成主要為透閃石、陽起石。

1 玉石的保健作用

玉石本身富含人體所需的多種微量元素，特殊分子結構能和人體細胞產生共振吸收，從而達到改善循環、刺激細胞再生、酶活性提高、生理功能恢復等保健作用而為人們所推崇，經常佩戴和使用玉器，對經絡血脈皮膚等都有好處，能起到一定的保健作用。

2 玉石的顏色

和田玉主要礦物表現為白色、青綠色、黑色、黃色等，為半透明體，拋光後呈蠟狀光澤，主要品種有羊脂白玉、白玉、青白玉、青玉、黃玉、糖玉、墨玉，判定和田玉的主要經濟價值，是參考其顏色美麗、質地純淨來評價。

3 玉石的產地

中國歷史上傳統的玉石只有四類：新疆的和田玉，河南的獨山玉，遼寧的岫岩玉，湖北的綠松石。

這四大石一直是華夏民族和中國人的傳統玉石代表，除這四大石和緬甸玉石外，在中國，其他石種從來都不屬於玉石的範疇。

（二）玉石正義

我們翡翠科研團隊認為，如果中國制定國家標準的專家不能清楚地認識這點，不能在傳統玉石範圍的標準內尋找和傳承玉石，那中國僅剩下的一點貴族文化和歷史文明將被擴大範圍的玉石標準消滅得乾乾淨淨。

因此，只有符合傳統中國玉石物理標準，具備傳統玉石元素的礦物，才能被確定為玉石。

1 玉石是國粹

傳統中國的四大玉石沒有緬甸玉石硬度和透明度高，所以在區分玉石的標準和定義玉石的原則上，要統籌考慮，但是一定不能按照日本文化給中國定義的「硬玉」和「軟玉」來置換和模糊玉石的概念，因為通過偷樑換柱的文化，可能會消滅我們中國人的國粹文化。

我們翡翠科研團隊認為，除緬甸玉石和中國傳統四大玉石之外的礦石，均不可以歸鈉為玉石的範圍，國家標準如果要將其他礦石劃歸為玉石的範疇，就必須達到緬甸玉石和中國傳統四大玉石所具備的元素，而不能沒有一個準確科學的讓人信服的標準，隨便把任何礦石和物質標準歸化為玉石。

因為玉石就是玉石，玉石商品不是一般的商品，玉石是帶着中華民族的民族特性、社會習俗、傳統觀念以及信仰價值而凝聚成的華夏文明代表，中國玉石文化有着一萬多年的悠久歷史，因此，制定標準的專家在短短不到七十年就將中華民族的偉大文明毀滅，這是對歷史的犯罪，對文明的蔑視。

正因為中國的先民認識和珍視玉石的美與堅實，將其磨之為兵，琢之以佩，從史前先民用玉方式，延至美身、祭祀、瑞符、殮葬等社會的諸多方面，讓中國的玉文化有着萬年不朽的無限生命力，從紅山文化、良渚文化、大汶口

文化、龍山文化的精美玉器中，我們可以看到傳統玉石在中國歷史上形成和發展的文明經久不衰，無論是皇室帝王，還是平民大眾，人們用玉器於喜慶、佩戴、文房、宴飲、鑒賞、收藏等生活的方方面面，為中華文明的發展和傳承做出了難以磨滅的貢獻。

如果要說甚麼是中華民族歷史的敵人，甚麼是斷送中華民族文明的罪人，甚麼是中國玉文化文明傳承的公敵？這個問題，應該交給所有將石英岩、鐵礦石、錳礦石、大理石等等根本不是玉石的礦石劃歸為中國珠寶玉石國標裏面成為天然玉石的專家和學者去討論和研究。

我們翡翠科研團隊認為，確定玉石和定義玉石，不能違背事實，更不能違背歷史，所以，正確定義玉石是關乎每一個中國人的大事，只有傳承歷史，尊重事實，將真正的玉石構成和定義成為正確的國家標準，才是我們這一代人應

該為國家和民族去為之奮鬥的真諦。

2 回歸玉石行業

國家標準應該正確定義玉石，以傳統的緬甸玉石、新疆和田玉、河南獨山玉、遼寧岫岩玉、湖北綠松石作為玉石的標準基礎，確定玉石的包含元素，劃定玉石的物理指標，全面廢除外來文化強加給中國人民的「硬玉」和「軟玉」標準，真正制定出符合中國歷史文化、符合現代人們需要的玉石標準，讓那些濫竽充數的礦石遠離玉石、回歸到自己應該歸納的類別行業中。

因此，我們翡翠科研團隊認為，只有符合真正玉石物理標準指標的礦石，在中國才能稱之為玉石。

因為，就如同國家標準將大理石確定為玉石一樣，本來大理石自古就不是玉石，它的名字就是大理石，一直沒有變過，大理石也一直承擔着它在建材和

大型石材製品的功能，一夜之間，大理石變成了玉石，不僅混淆了人們的認識，還對大理石的價格定位和市場發展產生負面的影響。

因為如果說大理石也是玉石，那大理石就是玉石中最難看的玉石，最不值錢的玉石，而將大理石說成玉石的人，無非就是想打着玉石的名頭將大理石的價格賣高而已。

而正因為市場上突然出現了大量的各種玉石，也使得以前偷偷摸摸造假的人公開宣傳真品玉石了。

我們翡翠科研團隊根據現在市場的混亂，摘錄了一些商家銷售的合法欺騙消費者的普遍行銷手段如下：

（1）「完美冰種透瑩光紫羅蘭玉佩」

這不知道是甚麼礦石，但是肯定是屬於國家標準確定的玉石範圍，一般人

都看成了冰種，把螢光看成了翡翠的螢光，價格只有翡翠的千分之一、萬分之一。

(2)「紫羅蘭滿紫Ａ貨翡翠色手鐲石英岩女款玉鐲子帶證書」說了一長句連貫名稱，把翡翠具備的特徵和俗語紫羅蘭、滿紫Ａ貨、翡翠色、手鐲、女款玉鐲子、帶證書全部用上了，單獨看這些詞，就是翡翠。

但是單獨這樣宣傳不是翡翠的石英手鐲肯定是違法的，所以商家把他們全部合起來就不違法了，因為合起來就不是翡翠了，只是翡翠色的石英玉手鐲，消費者你得看清楚了，繞這麼複雜，就是用合法國家確認，行自己欺騙消費者的勾當而已。

所以，國家把不是玉石的礦石列為玉石，不知道是為甚麼？出於甚麼目的，難道就是為了欺騙中國人民嗎？

這個標價四百九十九的手鐲和翡翠沒有任何關係，如果不是現在國家標準將石英岩強行劃為玉石，這不僅不是翡翠，還連玉石的邊都沾不到的石英手鐲肯定要被國家市場部門查處。假使如果這款手鐲是翡翠的話，價格至少得高出這個價格的三十萬倍。

而另外一家商家的廣告中，「新坑冰種帝王綠石英岩玉鐲子女款翡翠色玉手鐲」售價四百九十九，廣告上邊打了三個「真玉」和三個感嘆號，再加上一句「重要的事說三遍」，最後大紅色的字體突出「不是真玉全額賠償」的宣傳，不要說不懂玉的老百姓，就是一些懂玉的行內人士也會懵。

經過市場調查，我們翡翠科研團隊發現，所有的玉石市場，這樣的現象已經是常態，石榴石、瑪瑙等等被國家標準擴大範圍列為了玉石的礦石，全部打着合法玉石的牌子，借用翡翠之名滿世界在詐騙，而且主要是騙中國人。

商業社會的中國，讓本來應該乾淨的專家和標準官員，成為了一切向錢看的一幫奴隸，面目嚇人，行為驚人，結果不是人。

3 我們的態度

通過我們翡翠科研團隊的科研成果，通過這本論著，我們希望讓消費者知道是甚麼原因讓鐵礦石都變成了玉石的。

所以，我們中國要崛起，必須要掃除禍害中國文化根基的專家生存土壤，還原玉石的本質，通過重新定義玉石，重新制定玉石標準，讓中國人民重新回到民族傳承文明的歷史軌道上來。

甚麼才是真正的玉石？

真正的玉石是「寧為玉碎，不為瓦全」的人格和品質，具備了真正的道德和價值觀。

只有讓國家標準不再成為商業利益的工具，不再被權力所左右，玉石才能還原出它冰清玉潔的本來面目，才能讓它璀璨的價值得到真正的體現。

肆

跋

翡翠是翡翠的事，玉石是玉石的事；

玉石不是翡翠，翡翠也不可能變成玉石。

標準不一定是事實，但事實永遠都是真理！

二○一八年五月二十五日星期五

截稿於北京

翡翠
玉石
—正義—

許金亮 著

責任編輯：阿　桶
裝幀設計：霍明志
排　　版：沈崇熙
印　　務：劉漢舉

出版／中華書局（香港）有限公司
香港北角英皇道 499 號北角工業大廈 1 樓 B
電話：（852）2137 2338　　傳真：（852）2713 8202
電子郵件：info@chunghwabook.com.hk
網址：http://www.chunghwabook.com.hk

發行／香港聯合書刊物流有限公司
香港新界荃灣德士古道 220-248 號荃灣工業中心 16 樓
電話：（852）2150 2100　　傳真：（852）2407 3062
電子郵件：info@suplogistics.com.hk

印刷／美雅印刷製本有限公司
香港觀塘榮業街 6 號 海濱工業大廈 4 樓 A 室

版次／2018 年 9 月第 1 版
　　　2022 年 5 月第 2 次印刷
© 2018 2022 中華書局（香港）有限公司

規格／32 開（195mm x 135mm）
ISBN ／ 978-988-8512-59-1